Début d'une série de documents en couleur

REVUE
ARCHÉOLOGIQUE

PUBLIÉE SOUS LA DIRECTION

DE MM.

ALEX. BERTRAND ET G. PERROT

MEMBRES DE L'INSTITUT

EUGÈNE MUNTZ

—

L'ANTIPAPE CLÉMENT VII

ESSAI SUR L'HISTOIRE DES ARTS A AVIGNON
VERS LA FIN DU XIV^e SIÈCLE

PARIS
Ernest LEROUX, ÉDITEUR
28, RUE BONAPARTE, 28

—

1888

Tous droits réservés

ERNEST LEROUX, ÉDITEUR
28, rue Bonaparte, PARIS

ESQUISSES ARCHÉOLOGIQUES
Par SALOMON REINACH

Un beau vol. in-8 illustré et accompagné de 8 planches en héliogravure. 12 fr.

GENTILE BELLINI
ET SULTAN MOHAMMED II

Notes sur le séjour du peintre vénitien à Constantinople d'après les documents originaux en partie inédits (1479-1480).

Par L. THUASNE

Un volume in-4, accompagné de 8 planches 8 fr.
Quelques exemplaires ont été tirés sur papier de Hollande. 15 fr.

LES FEMMES
DANS L'ÉPOPÉE IRANIENNE
Par ADOLPHE D'AVRIL

Un volume in-18 elzévir 2 fr. 50

HISTOIRE INTÉRIEURE DE ROME
JUSQU'A LA BATAILLE D'ACTIUM

Tirée des *ROEMISCHE ALTERTHUEMER*, de L. LANGE

Par A. BERTHELOT et DIDIER, agrégés de l'Université.

2 volumes in-8 20 fr.

HISTOIRE GÉNÉRALE
DE LA
LITTÉRATURE DU MOYEN AGE EN OCCIDENT
Par A. EBERT

Traduit par A. AYMERIC et J. CONDAMIN

3 volumes in-8 20 fr.

Tome I. Histoire de la littérature latine et chrétienne, depuis les origines jusqu'à Charlemagne. — Tome II. Histoire de la littérature latine depuis Charlemagne jusqu'à la mort de Charles le Chauve. — Tome III. Histoire de la littérature latine et des littératures nationales jusqu'à la fin du x° siècle.

ANGERS, IMP. BURDIN ET Cie, RUE GARNIER, 4.

N. B. — Tout ce qui est relatif à la rédaction doit être adressé à M. Alexandre Bertrand, de l'Institut, au Musée de Saint-Germain-en-Laye (Seine-et-Oise), ou à M. G. Perrot, de l'Institut, rue d'Ulm, 45, à Paris.

Les livres dont on désire qu'il soit rendu compte devront être déposés au bureau de la *Revue*, 28, rue Bonaparte, à Paris.

L'administration et le Bureau de la REVUE ARCHÉOLOGIQUE sont à la Librairie Ernest-Leroux, 28, rue Bonaparte, Paris.

CONDITIONS DE L'ABONNEMENT

La *Revue Archéologique* paraît par fascicules mensuels de 64 à 80 pages grand in-8, qui forment à la fin de l'année deux volumes ornés de 24 planches et de nombreuses gravures intercalées dans le texte.

PRIX

Pour Paris. Un an............ 30 fr.	Pour les départements. Un an... 32 fr.
Un numéro mensuel............ 3 fr.	Pour l'Étranger. Un an......... 33 fr.

On s'abonne également chez tous les libraires des Départements et de l'Étranger.

Fin d'une série de documents en couleur

L'ANTIPAPE CLÉMENT VII

ESSAI SUR L'HISTOIRE DES ARTS A AVIGNON
VERS LA FIN DU XIV° SIÈCLE

(Planche IV)

On se figure d'ordinaire qu'après le retour de la papauté à Rome, toute culture d'art et tout mouvement intellectuel disparurent d'Avignon. C'est une erreur : deux des antipapes — et les contrées qui reconnaissaient leur pouvoir égalaient ou peu s'en faut le domaine des papes légitimes — Clément VII et Benoît XIII, continuèrent les traditions de luxe inaugurées par les premiers pontifes avignonais.

Je me propose de faire connaître ici, d'après les Archives secrètes du Vatican, la phalange d'architectes, de sculpteurs, de peintres, d'orfèvres et de brodeurs groupés autour de Clément VII.

Clément VII (Robert, des comtes de Genève[1]), monté sur le trône pontifical en 1378, mort en 1394, âgé de 52 ans seulement, avait pour principaux tributaires les rois de France et de Castille, auxquels se joignirent dans la suite les rois d'Aragon et de Navarre, tandis que l'Italie, l'Angleterre, le Portugal, l'Allemagne reconnaissaient son compétiteur Urbain VI (1378-1389). Son pontificat fut des plus agités; on sait quels sacrifices il s'imposa pour favoriser Louis II dans la conquête du royaume de Naples, mais malgré sa faiblesse pour les princes français et bien d'autres fautes, sa conduite offrit plus de dignité que celle d'Urbain VI. Quoique l'Église ait rangé Clément VII parmi les

[1]. Avant son élévation au pontificat, Robert de Genève avait sa « livrée » (« librata » = résidence) dans la rue de la Bouquerie. (Achard, *Guide*, p. 31.)

antipapes, on ne saurait donc parler légèrement du Souverain Pontife qui, pendant près de quinze ans, a présidé aux destinées de l'Église de France et de l'Église d'Espagne.

Si Clément VII hérita des merveilles d'art réunies par ses prédécesseurs, il n'hérita pas de leur esprit de sage économie [1]. Le trésor pontifical, dont la situation avait été si florissante sous Jean XXII, Benoît XII, Clément VI, Innocent VI, Urbain V et Grégoire XI, s'épuisa de plus en plus. Au dire d'un chroniqueur, Clément VII aurait laissé 300,000 écus d'or comptant; la vérité est qu'il avait engagé la tiare pontificale et bien d'autres joyaux au chevalier Jean Hernandez de Heredia : on n'aurait pu couronner le successeur de Clément VII si le prêteur n'avait restitué le gage [2].

Les fonctionnaires continuèrent à jouir des traitements si

1. « Fuit Clemens... homo ambitiosus, decoctor, semper indigens, et multis sumptibus vacans, negotii ecclesiastici parum curans, multis et nobilibus propinquis, quos profuse extulit, refertus; linguis latina, italica, gallica et germanica peritus; uno pede parum claudicans, quem corporis defectum summa industria dissimulabat; statua mediocri et non nihil corpulentus; eloquens, et liberalis; nobiles et principes viros se adeuntes, hospitio et mensa sua humanissime recreabat. » Ciacconio, *Vitæ et res gestæ Pontificum romanorum*, t. IV, p. 671.

2. « Scrive lo Spondano che lasciò Clemente per la Camera pontificia trecento mila scudi d'oro in contanti; ma Giacomo Bosio nel lib. 4 della sua Istoria narra che a tanta inopia lo havean ridotto le sue profusioni, che per certa somma di denaro havea dato in pegno al cavaliere Gio. Ernandes de Eredia la tiara pontificale, la mitra preciosa, et tutta la sopraricca supelletilè papale : in guisa che non havrebbe poluto solennemente incoronarsi il successore nello Antipontificato, se non havesse il pio cavaliere gratuitamente restituito tutto ciò ch' era d' uopo per quella magnifica funzione. » Fantoni, *Storia d' Avignone*, t. I, p. 275.

« Les 300,000 écus d'or que l'on suppose avoir été trouvés dans le trésor pontifical après la mort de Clément VII n'ont jamais été qu'un faux bruit : « dicebatur », lit-on dans le Religieux de Saint Denis, t. II, l. XV, c. v. » Christophe, *Histoire de la Papauté pendant le XIVe siècle*, t. III, p. 124. La mise en gage de la tiare est confirmée par Laurent Drapier (ms. de la bibliothèque Calvet, t. I, p. 192).

Le document suivant se rapporte à un de ces prêts : 1386, 27 février. « Die xxvii dicti mensis februarii fuerunt soluti de dicto mandato Paulo Richii campsori Avinion. commoranti, quos in mensibus januarii proxime preterito et presenti februarii diversis vicibus camere apostolice mutuo tradiderat, pro quibus habebat unam mitram in pignore quam restituit, M^e flor. currentes, in xiie franchis auri, valentes mile LXXXV flor. curr. XX s. » — (Reg. 36, fol. 80. Cf. Reg. 365, fol. 163 vo).

élevés que la cour d'Avignon avait l'habitude d'accorder. Le médecin, « l'archiatro », pontifical ne recevait pas moins de 300 florins par an [1].

Les cardinaux rivalisèrent de somptuosité avec le pape. Parmi ceux qui finirent leurs jours à Avignon, pendant le pontificat de Clément VII, Panvinio cite : 1378, « Egidius de Monte Acuto, Gallus ; — 1378, Johannes episcopus Sabinensis, card. Gallus ; — 1381, Petrus Flandrinus ; — 1382, Leonardus de Sancto Saturnino, olim magister generalis ordinis prædicatorum », enterré « in ecclesia prædicatorum » ; — 1383, « Petrus de Barreria », enterré dans la cathédrale ; — 1384, « Petrus de Florentia, episcopus florentinus ; — 1385, Petrus Vivariensis ; — Guntherus Gometii » ; — le cardinal de Sainte-Anastasie ; — 1390, le cardinal de Saint-Vital ; — le cardinal de Sainte-Marie in Porticu.

A cette liste, qui diffère de celle donnée par Ciacconio (t. III, p. 690), il faut ajouter, d'après ce dernier : le cardinal d'Aigrefeuille, mort en 1913.

Les vertus et les miracles du bienheureux Pierre de Luxembourg, de la puissante famille de ce nom, d'abord évêque de Metz, puis nommé cardinal par Clément VII, ajoutèrent à l'éclat de la cour pontificale. Pierre mourut à Villeneuve-lez-Avignon, le 5 juillet 1387, à l'âge de 19 ans. Telle était sa réputation de sainteté que, lors de ses funérailles, il fallut à la multitude accourue de toutes parts deux jours entiers pour passer le Rhône et arriver au cimetière Saint-Nicolas. La pieuse Marie de Blois vint à son tombeau, y fit célébrer la messe par l'évêque de Chartres, et l'année suivante, Pierre d'Ailly, chancelier de l'Université de Paris, vint officiellement, au nom du roi de France Charles VI, demander à Clément VII la canonisation du défunt.

L'éclat des fêtes ne manqua pas à ce pontificat. Ce fut d'abord l'entrée du roi Charles VI en 1389 [2]. Puis le couronnement, en

1. Marini, Degli Archiatri pontificj, t. I, p. 102.
2. Voy. Juvénal des Ursins, liv. IX. Laurent Drapier, Manuscrit de la bibliothèque d'Avignon, pp. 182-183.

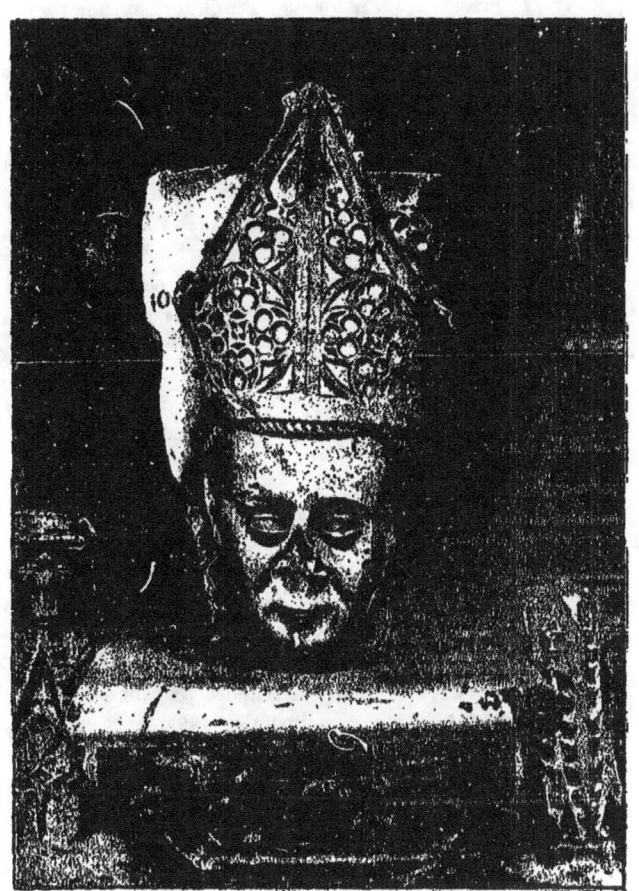

BUSTE DU BIENHEUREUX PIERRE DE LUXEMBOURG
(MUSÉE D'AVIGNON)
D'après une photographie de M. Digonnet.

sa présence, de Louis duc d'Anjou, deuxième roi de Sicile et de Naples (novembre 1389). « Certains auteurs prétendent que ce fut dans l'église de Saint-Pierre, mais d'autres marquent que ce fut dans la grande chapelle du palais apostolique, dédiée à saint Pierre, dont on voit encore la statue (c'est un auteur du xviiie siècle qui parle) à l'entrée de ladite chapelle, et cela est très certain, ajoute Deveras, puisque j'ai dans un livre in-4 l'acte imprimé de ce couronnement ». (Deveras, recueil B., p. 68.)

La visite du duc de Berry, celle du roi d'Arménie, des parents du pape et d'une infinité de hauts personnages continuèrent à entretenir Avignon dans une atmosphère de luxe et de plaisirs bruyants.

Architectes.

Passons aux artistes et aux œuvres d'art proprement dites.

Les maîtres d'œuvre sont au nombre de deux : « Johannes Bisaci » et « Guillelmus Columberii ». Le premier, qui avait rempli, sous Grégoire XI, les fonctions de « director operum palatii Avinionensis », continua de porter ce titre jusqu'après l'entrée de Clément VII dans sa capitale (20 juin 1379). Il reparaît en 1385 comme auxiliaire (capellanus) de Colombier, et remplit cette charge jusqu'en 1392. A ce moment, au mois de septembre, il se présente de nouveau à nous avec son ancien titre de « magister » ou « director operum dñi papæ ». Ce personnage semble avoir eu pour patrie Apt; il est qualifié, en effet, de « operarius Aptensis ».

1379, 19 juillet. « Fuerunt soluti dño Johanni Bisaci presbitero directori operum palatii ap[ci] Avin. pro vadiis suis a die primo mensis aprilis usque ad diem xx mensis junii proxime preteritorum, qua die dns nr intravit Avinionem, xiii flor. xxiiii s., viii s. = xi flor. cur. xii s. » — (Registre 350, fol. 8.)

Il reparaît comme « capellanus magistri operum dñi nri pape » le 11 août 1385 (R. 359, fol. 196). Dès le 11 septembre suivant,

il touche 85 florins 20 sous « pro certis reparationibus per ipsum fieri faciendis in pal. apostolico Avin. » (Fol. 214.)

En 1393, Johannes Bisaci dirige la construction d'une chapelle ardente dans l'église des Franciscains :

1393. 12 février. « Dno Johanni Bisaci... pro capella fuste facta in ecclesia fratrum minorum Avin. pro exequiis dni Rnd quondam principis Aurascensis ista die in d^a ecclesia factis de mandato dni pape et pro labore xu fusteriorum ac clavis ad hoc necessariis — xxx flor. cur. » — (R. 370, fol. 79 v°.)

Guillaume Colombier, dont le nom est toujours précédé du titre de « dominus », tandis que son collègue n'est désigné que comme « magister », avait été attaché, lui aussi, au service de Grégoire XI, qu'il avait suivi en Italie. Le nouveau pape l'investit de toute sa confiance, et c'est lui qui dirigea jusqu'à la fin de l'année 1391, ou jusqu'au commencement de l'année 1392, tous les grands travaux entrepris soit à Avignon, soit dans les environs.

Un de ses derniers travaux fut l'édification du tombeau de Pierre II d'Ameil, évêque d'Embrun, mort en 1389 ou en 1390, et enterré dans la chapelle du bienheureux Pierre de Luxembourg : 1391. 5 mars. « ... pro faciendo coperiri tumulum dni Petri bo. me. card. Ebredunensis[1] ad modum arche, et pro duobus torticiis et duabus candelis grossis necessariis quando fuit corpus repositum ubi jacet, xv flor. aur. » — R. 367, fol. 113. Voy. plus loin la rubrique « Charpentiers ».

Charpentiers (fusterii).

J'ai relevé pour cette catégorie d'artistes les noms suivants : « Hugolinus de Bolonia fusterius (travaille au palais apostolique en 1380) ; — Petrus Oliverii (de Barcelone), 1383, fusterius et operarius galearum ; — Mermetus Morelli, 1386, 1391 ; —

1. « Petrus... gallus, archiepiscopus Ebredunensis, presb. card. tL S. Mariæ trans Tyberim », créé cardinal en 1378. — Panvinio, *Epitome Pontificum romanorum*, p. 237. Venise, 1557, et Gams, *Series Episcoporum*, p. 549.

Johannes de Ulmo, 1385, 1391; — Andreas Valoys, 1389; — Baudetus, 1389; — Seguinus de Tatz, 1389, 1392; — Veranus Briende ou Brioude », 1379.

Tailleurs de pierres.

Les principaux tailleurs de pierres ou maçons (« lapicidæ » ou « peyreri » ; Du Cange donne « perrerius »), employés pendant ce pontificat, sont : « Berengarius Montagna, 1381, 1390; — Perrinus Morelli, 1393; — Petrus Montagnut, 1391; — Petrus Fabri, lapiscida, 1387 ».

Le « lapicida » Johannes Curti exécute, en 1390-1391, le tombeau de Pierre II d'Ameil, évêque d'Embrun, dans la chapelle de Saint-Pierre de Luxembourg. (Voy. ci-dessus la notice sur Colombier.)

Les fondeurs de canons doivent être rangés dans cette catégorie. Je citerai : « Guillelmus Camarasu, magister bombardæ », 1379-1383; — Marchus de Mari de Janua, 1386 »; — Hugues Massani, le Catalan, maître des engins du pape[1]. — « Petrus de Bernoso et Johannes de Serpoleto, magistri ingeniorum, qui venerunt de partibus Pedemontinis, Nicholaus Coynda, magister minæ, et Bartholomeus Trepini, magister bombardæ », tous quatre venus du Piémont, en 1390, pour prendre part aux entreprises guerrières du pape.

Peintres. Verriers. Miniaturistes.

Le peintre Ægidius peint en 1379 les armes du pape dans la maison de Gabriel de Parme : 1379, 17 octobre. « Egidio pictoris (*sic*) qui depixit arma dñi nri in domo Gabrielis de Parma ubi tenetur bulleta, pro complemento satisfactionis dicte picture, 11 flor. com. xiii. s. » — Reg. 353, fol. 52.

Guillaume Bonjean, peintre et sergent d'armes, était occupé, en 1382, aux peintures de la chapelle située « infra palatium. »

1. Communication de M. de Champeaux.

Le peintre Jean Petit figure dans un document du 29 août 1385 : « Johanni Parvi pictori pro certis picturis per ipsum faciendis pro d̄n̄o papa x flor. clem., valent viii fl. ca. xvi s. » Reg. 359, fol. 203 v°.

Le 20 avril 1392, le peintre Dominique Pitiot reçoit 50 florins pour les peintures qu'il exécute dans la chambre située « in capite camere granesiorum palatii apostolici »; le 7 novembre 1393, 25 autres florins pour le même travail.

Le peintre Gautier (Walther) « de Rodo » exécute en 1392 plusieurs travaux non spécifiés; en 1393, il peint une petite salle du palais apostolique. M. Bayle, bibliothécaire à la bibliothèque d'Avignon, nous apprend qu'il a également rencontré ce nom dans un document daté de 1393. La même année « Gautherius de Rodis » est qualifié de « illuminator librorum ecclesie de ymaginibus. » (Reg. 370, fol. 118 v°.)

1392, 21 décembre. « Gauterio pictori d̄n̄i n̄r̄i pape pro suis expensis faciendis, ipso manualiter recipiente, iiii scuta auri, valent computando ut supra (quolibet pro xvii grossis) fl. ca. iiii s. xxiii. » — Intr. et ex. cam. 1392, fol. 64.

1393, 2 janvier. « Gauterio pictori palacii quos d̄n̄s n̄r̄ papa sibi tradi voluit pro suis expensis faciendis in deductionem eorum in quibus sibi tenetur pro operibus per ipsum factis, ipso manualiter recipiente, xx flor. curr. valent. fl. ca. xvii s. iiii. » — Ibid., fol. 68 v°.

1393, 18 mars. « Waltero de Rodo (sic) pictori d̄n̄i n̄r̄i pape, quos idem d̄n̄s n̄r̄ papa sibi dari voluit pro suis expensis faciendis, x flor. curr., valent. fl. ca. viii s. xvi. » — Ibid., fol. 88.

1393, 6 juillet. « D̄n̄o Richardo Mag⁽ro⁾ Capelle d̄n̄i pape pro uno letrerio novo quod fecit fieri et pingi pro capella predicta, vi flor. curr., et viii s., valent. fl. ca. novos v. s. ii. » — Reg. 370, fol. 130.

1393, 24 novembre. « Gauterio pictori qui pingit parvam cameram domini pape que est prope magnam cameram palatii apostolici Avin. in deductionem majoris summe sibi debite fl. cam. VIII. » — Intr. 1393, fol. 122 v°.

En 1385, le peintre Simon ou Simonet de Columba avait peint pour le cardinal de Russie un char ; en 1387 cet artiste travaille à Châteauneuf. Longtemps auparavant, en 1366, il avait peint pour le compte d'Urbain V des écussons destinés à la ville de Montpellier ; nous le retrouverons en 1396.

1386, 22 mai. « Die xxii mensis maii fuerunt soluti de dicto mandato Simoni de Columba pictori Avinion. commoranti in quibus dominus (sic) bone memorie Episcopus Ruthenensis, cujus bona et spolia Camera Apostolica recepit, eidem Symoni tenebatur pro pictura unius currus quem per ipsum fecerat depingi, videlicet pro coloribus auri et azuri ad hec necessariis, xvi franc. auri valent xvii flor. ca. iiii s. » Reg. 360, fol. 107 v°.

Les documents des Archives secrètes mentionnent en outre plusieurs ouvrages de peinture dont les auteurs ne sont pas nommés : 1382. « Die eadem ultima mensis junii fuerunt scripti in recepta qui fuerunt soluti dicta die xv maii domino archidiacono Gerundensi pro faciendo depingi arma domini cardinalis de Valentia in librata sancti Genesy Avinionen. iii flor. curren. vi s. 2l, valent ii flor. ca. xxii s. 2. » — Reg. 355, fol. 103 v°.

La peinture sur verre est représentée par « Bartholomeus de Barra, veyrerius. » Cet artiste répare ou refait les fenêtres placées au-dessous de l'autel de la grande chapelle (1387, 1391) et les fenêtres de la « camera servi (cervi?) » (1392).

Les miniaturistes employés par Clément VII s'appelaient « Johanes Bandini, clericus, illuminator » (1379, 1385, 1386, etc.) ; « Johannes Brunelli » (? 1379) ; « Johannes de Tholosa » (1392, 1393) ; ce nom est à rapprocher de celui de l'enlumineur Bernard de Toulouse, qui travaillait à Avignon en 1367 ; « Michael Buticularii scriptor unius missalis pro papa (1390) », etc. Comme copistes, nous rencontrons « frater Hugo Tornatoris, monachus, scriptor » (1393), « Richardus Fabri scriptor libri de Moralibus Alberti Magni » (1390).

Le Palais d'Avignon.

Il y avait fort à faire au palais après l'arrivée de Clément VII ; on perce des portes, on répare les toitures, on construit de nouvelles cuisines (il y avait la « coquina oris » et la « coquina communis »), de nouveaux greniers, de nouveaux hangars.

Les constructions nouvelles sont relativement rares pendant ce pontificat : aussi bien la place commençait-elle à manquer sur le rocher de Notre-Dame-des-Doms pour les entreprises de ce genre. Je me bornerai à citer l'édification d'une chapelle située « infra palatium » et que le peintre Guillaume Bonjean orna en 1381-1382 de peintures, dans la composition desquelles entrait de l'huile. C'est probablement à cette chapelle que fait allusion un document de 1391 rédigé « Avenioni in magna nova capella palatii apostolici[1]. » En 1382 également, les pièces comptables nous entretiennent de la « libreria noviter facta. » En 1387-1388, on construit des « deambulatoria », près de l'appartement dit de Rome. En 1392, on dégage les abords de la grande chapelle « propter ignem consumpta », et on construit les « deambulatoria ante capellam antiquam nuper combusta (sic). »

La partie du palais construite par Urbain V et décorée par lui du nom de ROME fut l'objet d'une vive sollicitude de la part de Clément VII. On en jugera par quelques extraits : 1381, 8 juillet. « De mandato dni nri pape Guillelmo Bonjehan pictori pro emendis apud Montem Pessulanum certis rebus necessariis pro depingendo capellam novam factam in camera Rome xxx franc., valent xxxii fl. ca. iii s. » (R. 354). 1388, 25 novembre. A G. Colombier « pro edificio novo quod fit in pal. ap. Avin. prope cameram Rome, lx flor. cur. » — (Fol. 46.) 12 décembre. Au même « pro deambulatoriis que fiunt de novo in pal. ap. Avin. retro cameram de Roma... xxv flor. cur., valent fl. ca. xxi, s, xii. » (Fol. 52 v°.) Derrière l'appartement de Rome se trouvait une petite chambre où l'on serrait le vin (1390).

1. Cartari, *La Rosa d'oro*, p. 62.

En 1382, Colombier reçoit : « pro certis operibus et reparationibus in dicto palatio, videlicet pro resta expensarum factarum pro fenestris nuper factis prope cameram paramenti et pro ponendo portam ferri in camera LIBRARIE noviter facte... VIII flor. curr. III s. III d. » — Reg. 356, ff. 92 v°, 93.

En 1383, payement analogue : « pro faciendo extrahi ingenia de apotheca subtus audientiam et ea portari faciendo in magna platea palacii apostolici Avinion. et ea reparari faciendo XVII flor. ca. III s. » — Fol. 136 v°.

En 1387, Colombier répare la « camera molendini palacii, » et les grandes portes, il reçoit en outre un payement « pro uno fornello [et] uno deambulatorio factis in retro camere Rome palacii apostolici ». Il travaille en même temps à la « reformatio consistorii. »

De 1388 à 1390, la grande occupation, c'est la construction d'une « vitis nova prope coquinas palacii. » 1388, 18 décembre. « Pro incipiendo vitem quam dns nr papa mandavit fieri prope coquinam oris in pal. ap. Avin. que est data ad precium factum pro n° LXXX fl. curr... » (Fol. 58.) — En 1389, on couvre la « camera facta supra vitem novam. » En 1390, on effectue divers payements « pro merletis et copertura vitis. »

Laissant de côté les menues dépenses, je me bornerai à reproduire un certain nombre de documents offrant un intérêt particulier, tels que la mention d'un incendie aux environs de la vieille chapelle, à la fin de 1391 ou au commencement de 1392 (n. s.). 1392. 22 février. « Johanni Bisaci capellano magri operum dni pape pro faciendo curari et mundari gradaria ante capellam antiquam pal. ap. Avin. propter ignem consumptas. x fl. cur., valent fl. ca. VIII, s. XVI. » — « Pro deambulatoriis ante capellam antiquam pal. ap. nuper combustis, de novo reficiendis... L fl. cur. » — R. 369, ff. 74 v°, 78 ; cf. ff. 82, 84, 99 v°, 110 v° ; (versement de 200 autres florins, les 18 et 28 mars et le 5 mai 1392).

« Bartholomeus de Barra veyrerius » travaille de 1387 à 1391 aux vitraux de la grande chapelle. En 1391-1392, il exécute les

vitraux de la chambre du Cerf (le scribe écrit « camera servi ») et ceux de la chambre de la Tour.

Toutes les fenêtres n'étaient pas garnies de vitres, il s'en fallait : en 1379, on dépense ii florins 21 sous « pro intellando fenestras camere et capelle d̅n̅i̅ n̅r̅i̅ pape. ».

Le verger était, avec les jardins placés sur les terrasses, une des grandes distractions des papes ; ils ne négligeaient rien pour l'embellir. En 1389, nous trouvons un payement « pro incipiendo calatam sive pavimentum quod d̅n̅s̅ n̅r̅ papa mandavit fieri in calata subtus viridarium. » En 1391, Colombier fait réparer le pavement du verger. En 1391, maître « Johannes de Ulmo fusterius » répare le pavillon au même endroit.

Il est souvent aussi question du vivier, « piscaria. » (1379).

De nombreux paons peuplaient le verger (en 1369, on en comptait dix-sept, tant vieux que jeunes, dont six blancs). Le 16 mai 1390, Johannes Bisaci et le frère « Petrus Egidii [h]ortolanus viridarii » font refaire le pré sur lequel ces volatiles se prélassaient.

Le musée d'Avignon (n° 243) renferme des armoiries en pierre de Clément VII, autrefois incrustées dans un mur du palais des Papes (données en 1834). On ignore malheureusement de quelle partie du monument ces armoiries proviennent et cela est fâcheux, car on aurait pu ainsi dater la partie correspondante.

Notre-Dame-des-Doms.

L'important monument sépulcral élevé au cardinal Faydit d'Aigrefeuille († 2 octobre 1391), à Notre-Dame-des-Doms, ne nous est plus connu que par un dessin provenant des papiers de Montfaucon (Bibl. nationale, fonds latin, n° 11907). La face du sarcophage est décorée, comme nous l'apprend M. Courajod, de « plourants » placés sous des arcades. L'inscription placée au-dessus du tombeau est conçue comme suit : « Faiditus de Agrifolio gallus, episcopus Avenionensis a Clemente VII in sua obedientia. Obiit Avenione 6 nonas octobris 1391 ibidemque sepultus. »

On lit ensuite, ajoute M. Courajod, dans un mémoire justificatif annexé au dessin : « Premièrement l'on trouve à Notre-Dame-de-Dom le tombeau du cardinal Faydit d'Aigrefeuille, dans une chapelle à droite du mètre (*sic*) autel... La face dudit tombeau est ornée de six figure (*sic*) de saints, au-dessus duquel l'on voit représentée en marbre la figure du dit cardinal abillé (*sic*) en évêque. » — Malgré l'assertion contenue dans ce texte, le dessin prouve que les personnages fixés sur la face du tombeau, n'étaient pas des saints, mais des plourants[1].

« L'an 1389, Faydit d'Argfüeil cardinal du tiltre de Saint-Martin des Monts, jadis evesque d'Avignon, fonde douze anniversaires dans l'église cathédrale, et pour la dotation donne une bonne partie de ses biens, et choisit la sépulture derrière le grand autel. Il mourut le 2 octobre de l'année 1391, et fut mis dans le lieu qu'il avait ordonné, dont par succession de temps (cette partie du presbytère ayant esté rebastie, et embellie) son tombeau fut transféré, et mis dans la chapelle de Nostre-Dame de la Purification, au devant du monument du pape Benoist XII[2]. »

Saint-Agricol (chapelle du Saint-Esprit).

Dans la même chapelle sont les deux inscriptions suivantes, contre la muraille, en très anciens caractères, sur deux marbres différents : « In nomine Dni amen. Anno ejusdem 1391 et die 13 decembris presens capella fuit fundata ad honorem S' Spiritus et intemeratæ V. Mariæ et Omnium Sanctorum de bonis Guillermi Vialis quondam Taurini qui heredem suum dimissit (*sic*) eleemosinam parvæ fusteriæ et aliorum benefactor. eleemosinæ ejusd., cujus Guillermi corpus fuit translatum subtus scabellum altaris, existentibus baiulis Joanne de Narbgo... Joanne Basterii et Galberto Nili fusterio. »

1. *Gazette archéologique*, 1885, pp. 239-240.
2. Nouguier, *Histoire chronologique de l'Église, evesques et archevesques d'Avignon* (p. 169).

Sur l'autre marbre gris :

« Ego Jones Basterii fusterius civis Aven. ac combaiulus eleemosinæ fusteriæ pro an. Dni currente a nativitate MCCCXCI elegi sepulturam meam in præsenti loco, et fuit mihi assignata de consensu alior. combajulorum eleemosinæ prædictæ et tempore sanctificationis istius capellæ [1]. » (Deveras, fol. 22.)

Les Célestins.

Dans la ville d'Avignon, la principale fondation de Clément VII fut l'église des Célestins (1392), destinée à recevoir la dépouille mortelle du jeune Pierre de Luxembourg, mort en 1387. C'est là que prit place plus tard le fameux *Portement de croix* de Francesco Laurana, don du roi René ; on sait que, depuis, cette sculpture a été transportée dans l'église Saint-Didier. C'est aux Célestins également que s'élevait le mausolée de Clément VII.

Un chroniqueur avignonais du commencement du xix⁰ siècle, dont le manuscrit est conservé à la bibliothèque Calvet, décrit comme suit l'église des Célestins :

« L'église des Célestins eût été magnifique, si elle eût été finie selon le plan sur lequel elle fut commencée ; elle auroit eu sept nefs. La mort du pape Clément VII fut cause qu'elle resta imparfaite et qu'on se contenta de terminer la partie commencée. La nef du milieu, dont les arceaux furent murés, devint le chœur des Célestins ; les deux nefs latéraux (*sic*) restèrent isolés et l'arrière-nef forma des chapelles d'un côté et servit de cloître de l'autre. Les pierres d'attente et les fondations remplies indiquent le plan adopté. Cette église se seroit prolongée jusqu'à l'extrémité de la grande cour et auroit eu une étendue immense avec ses sept nefs. — Elle étoit pourvue d'une abondante vaisselle d'argent et d'or qu'on évaluoit au delà de cent cinquante mille francs ; il y avoit une croix d'or massif renfermant du bois de la vraie croix ; elle pesoit quinze livres d'or poid (*sic*) de marc ; c'étoit

[1]. Il existe aujourd'hui encore, près du pont, un quartier appelé : la Petite Fusterie.

un présent du roi de Naples ; elle étoit en outre pourvue d'ornements superbes surchargés d'or et d'argent ; un autel en marbre de toute beauté (etc., etc.). Ce bel édifice fut très mutilé après 1790 ; les révolutionnaires détruisirent la majeure partie des ornements et scultures (sic), toute la vaisselle d'or et d'argent ainsi que les ornements précieux furent engloutis. La chapelle Saint-Michel fut vendue et devint un café ; le reste a échappé à la vente nationale et sert aujourd'hui de logement pour les militaires invalides. L'église a été employée à la buanderie. » (Fransoy, Recueil manuscrit, t. I, fol. 102-103.)

En 1389, Charles VI fit payer à Dyme Raponde, « marchand et bourgeois de Paris, la somme de 160 francs d'or, pour une image de cire qu'il avait fait faire, de notre grandeur et mettre en tabernacle devant saint Pierre de Luxembourg (à Avignon) ». (Communication de M. Maxe-Werly. Cf. *Archives de l'art français*, t. V, p. 342.)

Les Cordeliers.

« On croit que le cardinal Gérard du Puy est enseveli aux Cordeliers avec cette inscription ; « Frater Gerardus de Podio vel de Puteo Gallus monachus Cluniacensis et abbas, Gregorii XI affinis ab eod. factus pter card. St Clementis Avenione 1375 mense decembri, obiit Avenione 14 kalendas febru. 1389, pontificatus Clementis VII anno XI. Hic fecit ædificare anteriorem murum portarum ecclesiæ fratrum minorum. » Gérard du Puy portait parti des Canillac et d'or au chevron d'azur. » (Deveras, p. 65.)

Le couvent de Saint-Martial.

« Le cardinal Pierre de Cros est le fondateur du monastère de Saint-Martial d'Avignon où il fut enterré le 16 novembre 1388. Ce cardinal était de Montfort, diocèse de Limoges, et appartenait à l'ordre de Saint-Benoît ; il fut fait archevêque de Bourges, puis

d'Arles et ensuite cardinal. Son tombeau est dans le chœur, et sa statue sépulcrale se voit contre la muraille au-dessus des formes (sic) des religieux, à gauche en entrant. On y voit ses armes en deux endroits de la muraille sans inscription.

« Devant le tombeau de Mgr le cardinal de Cros est enseveli, sous une tombe plate, l'évêque de Chartres Jean Fabri, habile docteur en droit canon. L'épitaphe qui est autour de sa pierre sépulcrale est tout effacée, voici celle qui est contre la muraille; les formes du chœur des religieux empêchent qu'elle se voye :

Parisis genitum Niger excipit ordo tenellum
Eximius doctor canonis inde fuit... (1390). »

(Deveras B, p. 83.)

Le collège de Saint-Martial.

« Anno 1376 fundatur Aven. colleg. S. Martialis a cardinale Androino de Rupe quondam abbate Cluniacensi. »

« L'église de Saint-Martial fut sacrée environ 1378. Dans la même église fut enterré Jacques III abbé de Saint-Théofrède de l'ordre de Cluni, qu'il gouverna huit ans et demi et mourut le 6 juillet 1383. » (Deveras, p. 84.)

Le pont d'Avignon.

En 1380, « Petrus Fornerii » d'Avignon reçoit 50 florins « pro fortificando pontem de fustis qui est infra pontem Rodani inter Avinionem et Villam novam. »

A la même date on répare le grand pont de pierre : 200 florins, 24 sous sont versés à « Aymericus Motonerii » et à « Petrus Fornerii, » chargés par les syndics de la ville de surveiller la construction, avec mission de les employer « in edificatione quatuor arcuum de petra qui sunt ordinati fieri in dicto ponte ad sustinendum pontem de fustis qui est in dicto ponte. »

Parmi les autres travaux, mentionnons d'abord ceux de la

Panhota ou *Pinhota*[1]. En 1379, cet édifice menaçait ruine; Clément VII le fit restaurer (autres restaurations en 1389, 1391, 1393). Puis viennent de nombreuses réparations faites à l'évêché et l'achèvement des remparts d'Avignon.

Les armoiries de Clément VII se voyaient sur le frontispice de l'église des dames de Sainte-Claire, sur la clef de la voûte de la même église, sur la porte du Sextier, sur le haut de la tour de l'Official. (Manuscrit de la bibliothèque d'Avignon.)

Château-Neuf du Pape.

Château-Neuf Calcernier ou Château-Neuf du Pape, construit par Jean XXII[2], donne lieu à d'importants travaux d'entretien ou d'embellissement, notamment en 1385, 1386 et 1387, sous la direction de Colombier. Il est question d'« edificia » qui se construisent « in palatio Castri Novi » et les florins tombent par milliers dans l'escarcelle du directeur.

En 1385 le peintre Symon de Columba peint à Château-Neuf, avec un de ses confrères, six écussons aux armoiries du pape.

Roquemaure.

Le château de Roquemaure, dans le Gard, où l'homonyme de Clément VII, Clément V était mort en 1314, reçut la visite du souverain pontife en 1387. Colombier y fit à cette occasion « certas reparationes ». Clément VII paraît s'être bien trouvé de ce séjour : en 1393, il se proposait de renouveler l'excursion : 1393. 14 mai. « Dno Johanni Bisaci... pro certis reparationibus fiendis in castro Ruppis Maure in quo dns nr papa vult hac estate manere, c. flor. aur., valent fl. ca. LXXX novos. » (R. 370, fol. 109. Le 9 juin 50 fl. pour le même motif, fol. 16.)

1. Du Cange : « Pignota » ou « Pinhota », « domus eleemosynæ ». La place de la Pignotte existe encore à Avignon.
2. Voy. le *Dictionnaire* de M. Courtet p. 150-151 et le travail de M. Faucon, p. 82-83 du tirage à part.

Beaucaire.

Le séjour de Roquemaure alternait avec des excursions au château de Beaucaire : 1389. 1 août. (A Colombier). « Pro certis operibus et reparationibus faciendis in castro Bellicadri pro mansione d\overline{ni} \overline{nri} pape, de quibus computabit, II^o flor. cur., valent fl. ca. CLXXI, s. XII. » — (R. 366, fol. 179. Cf. ff. 187 v°, 194. 199, 206 v°.) — 1391. 21 mai. « Mermetto Morelli fusterio Avin. in deductionem majoris summe sibi per cameram debite pro fustis per ipsum traditis pro castro Bellicadri cum d\overline{ns} \overline{nr} papa ibidem fuit, LXXVII flor. curr. XIII s., III d. » (R. 1390, fol. 150.)

Annecy.

L'année même qui précéda sa mort, en 1393, le pape envoya maître « Perrinus Morelli, peyrerius » à Annecy, dans le diocèse de Genève, « pro certis edificiis que ibidem facere intendit. »

Orfèvrerie.

Les commandes de bijoux, d'ornements d'or et d'argent, les acquisitions de camées, de joyaux de toute sorte, le cèdent à peine, pendant ce pontificat, à celles des prédécesseurs de Clément VII. J'ai réuni jusqu'ici les noms d'une douzaine d'orfèvres, « aurifabri » ou « argentarii, » employés par la cour pontificale de 1378 à 1394. Ce sont : « Nicolaus Olier (1379), Johannes Bartoli de Senis, le sculpteur des bustes de saint Pierre et de saint Paul à la basilique de Latran (1374, 1385), Petrus de Brixia (1374), Goffredus Jordani (1375), Romulus de Senocho (1375), Rustiquetus (1382), Johannes Maurini ou Morini (1379, 1398), Johannes de Lugduno (1386), Jaquetus Pageta (ou Jacobus Pavieta ou Pageta), magister orologiorum (1390-1391), Johannes Pipini argentarius, graveur de sceaux (1392, 1393), Johannes de Gandavo († 1392;

1. Ce nom manque dans les *Documenti per la storia dell' arte senese*, de M. Milanesi.

peut-être identique au précédent), Jaqueminus de Compignia lapidarius (1390). »

Une nuée de changeurs (campsores) servaient en général d'intermédiaires au pape pour les acquisitions d'objets d'orfèvrerie : je cite au hasard : « Antonius de Ponte, Andreas Repondi de Luca, Johannes Carenchoni de Luca, Cathalanus de Rocca », etc.

Il est périodiquement question, dans les comptes, de « cutellæ », commandées aux orfèvres ou achetées aux changeurs. D'après Ducange, il s'agit de salières d'argent : « cutella argenti, in qua dominicis diebus sal ponitur. »

La liste des roses d'or et des épées d'honneur distribués par Clément VII ne comprenait jadis qu'un nom ou deux[1]. Je suis en mesure de combler cette lacune. Voici d'abord la liste des roses, dont chacune, comme on sait, était remise solennellement à quelque haut personnage, le dimanche de *Lætare* : 1383, le roi d'Arménie (l'orfèvre qui l'exécuta était Johannes Bartoli, de Sienne). — 1386, le duc de Brunswick (orfèvre, Johannes Maurini). — 1389, Johannes de Cabilone. — 1391, le duc de Berry. — 1394, l'infant du Portugal.

Les épées de leur côté furent remises aux personnages suivants : 1385-1386, « Bernardus de Sala miles » (orfèvre, Johannes de Lugduno). — 1386-1387, « Dominus Vicecomes Empuriarum[2] ». — 1386, Louis II, d'Anjou, roi de Naples. — 1388, « Georgius de Marlio Sen⁰ˢ Provintie. » — 1393, le duc de Tarente (nos documents mentionnent du moins la remise du béret ducal, le « berettone, » qui accompagnait d'ordinaire la remise de l'épée).

De ces joyaux innombrables, bien peu ont échappé à la destruction. Mgr Barbier de Montault signale, au musée chrétien du Vatican, sous le n° 524, le sceau armorié de Clément VII, gravé

1. Cartari, *la Rosa d'oro pontificia. Racconto istorico*. Rome 1681. — Moroni, *Dizionario di Erudizione storico ecclesiastica*, aux mots : *Rosa* et *Stocco*. — Girbal, *la Rosa de oro*. Madrid, 1880.
2. Ampurias en Espagne.

sur un chaton de bague en or. L'écusson se blasonne : quatre points d'azur équipollés à cinq points d'or[1].

A la suite des orfèvres, signalons les potiers d'étain : « Johannes Thomæ et Perrinus Rosseleti poterii (1389). »

Le *Trésor de Numismatique et de Glyptique* contient (*Art monétaire*, pl. XVII, n° 13), la reproduction d'un écu d'or de Clément VII : CLEMENS PAPA SEPTIMVS. La tiare papale, dans le champ, à droite et à gauche, les clefs de saint Pierre en sautoir. ℞. SANCTVS PETRVS et PAVLVS. Les clefs de saint Pierre en sautoir.

Les documents qui suivent donneront une idée et du luxe déployé par Clément VII et de la richesse des Archives du Vatican en informations de ce genre; ils forment à peine la vingtième partie des pièces que j'ai recueillies sur l'histoire de l'orfèvrerie à Avignon dans les dernières années du xv° siècle.

1379. 19 janvier. « Fuerunt soluti Johanni Maurini aurifabro sive argentario pro emendo argentum necessarium ad faciendum unam sellam ad equitandum pro dno nro papa, de quibus reddet rationem, xl franchi, valent... xlii flor. cam. v s., iii d. » (R. 351, fol. 26.)

« 29 mars. « Johanni Maurini argentario tam in deductionem calcarium dni nri ponderantium unam marcham et duas untias cum dimidia argenti, quod argentum suum erat, quam illorum que sibi debentur pro factura angeli et pomelli populionis (sic) dni nri xii flor. cam. » (R. 351, fol. 51.)

» 15 décembre. « Anthonio de Ponte campsori ap. Cam. quos solverat de mandato dni nri pape, videlicet pro reparando unam tabulam argenti cum perlis datam dno comiti Fundorum sex flor. Cam. » (R. 352, fol. 31.)

1380. 19 janvier. « Dno Johanni Rossetti notario Cam. ap. pro certis expensis per eum factis pro bruniendo et mundando certa jocalia, ymagines et quedam alia que fuerunt extracta de turre alta palatii ap^{st} Avinionensis pro interviando (sic) dnm Ducem

[1]. *La Bibliothèque du Vatican et ses annexes*, p. 109.

Andegavensem die prima anni v flor. aur. III gross. » (R. 352, fol. 37 v°.)

» 30 mai. « Anthonio de Ponte campsori ap. Cam. quos solverat de mandato d͞ni n͞ri pape pro quodam reliquiario sive jocali dato per dictum d͞n͞m n͞rum domine Ducisse Gerundensi in suo transitu per Avenionem eundo ad d͞n͞m Ducem Gerundensem, ponderis quinquaginta marcharum argenti, videlicet ad rationem decem flor. Cam. pro marca, v° fl. Cam. » (R. 352, fol. 64 v°.)

1390. 16 janvier. « Jaquemino de Compignia lapidario pro duobus parvulis annulis auri cum lapidibus pro veneno ab ipso emptis pro d͞no n͞ro papa per d͞n͞m Guillelmum Bie cubicularium suum, XII fl. c͞rr., valent fl. cam. x, s. VIII. » (Intr. et Exit. 1389, fol. 85.)

1391. 8 août. « Jaqueto Pavieta mag° orologiorum in deductionem majoris summe sibi debite pro factura unius orologii pro d͞no n͞ro papa xxx flor. curr., valent fl. ca. xvv, s. xx. » (R. 1390, fol. 184.)

» 22 août. « Georgio Fegrini civi Avin. pro complemento precii unius tacee argenti deaurate, ponderis xxi march. VI unt. et XVIII den. vel circa, ad rationem XII fran. auri pro qualibet marcha ab ipso empte et date per d͞n͞m papam prima die hujus anni d͞no comiti Gebennensi clxxxIII franch. auri, valent fl. ca. cxcvi, s. II. » (R. 1390, fol. 187 v°.)

1391. 22 septembre. « Johanni Mariani et Nicholao Gadon corrateriis pro perdia (sic) facta in certa vaxella auri et argenti per eos nomine dicti (sic) mercatoris vendita pro dictis v^m flor. aragon. habendis II^c L. flor. curr., valent fl. ca. II^c XIII, s. VIII. » (R. 1390, fol. 199.)

1392. 21 novembre. « Fratri Rev^{do} Ruffi ordinis predicatorum custodi jocalium capellarum d͞ni n͞ri pape pro reparatione duarum cathedrarum d͞ni n͞ri pape, quarum una est in capella Sancti Michaelis, et alia in camera turris pal. ap^d Avin., ipso manualiter recipiente, III flor. curr., valent fl. ca. III, s. XII. (R. 1392, fol. 55 v°.)

1393. 14 mars. « Michaeli de Burgaro in deductionem iiiic flor. auri curr. sibi per d̄n̄m n̄r̄m papam debitorum pro precio unius tabule lapidee argentate, quam idem d̄n̄s n̄r̄ papa misit d̄n̄o duci Bituricensi prima die anni xcii¹, videlicet nº liii franch. ii s. ix d., in iiᵉ xxv scutis et xxix s., valent, quolibet scuto pro xxxiiii s. et flor. camᵉ pro xxviii s. computatis nº lxxiiii fl. ca. vii s. »

» 22 mars. « Michaeli de Burgaro mercatori Avin. pro complemento iiiic flor. auri curr. sibi debitorum pro precio unius tabule lapidee argentate ab ipso recepte et misse per d̄n̄m papam d̄n̄o duci Bituricensi prima die anni xcii, ipso manualiter recipiente, lxxx flor. curr. et ix d. ; valent fl. ca. lxviii, s. xvi, d. ix. » (R. 1392, f. f. 86, vº 189.)

1380. 26 avril. « Gabrieli de Parma tenenti bulletam d̄n̄i n̄r̄i pro factura stampe ferree et bulletini parvi per eum factorum fieri ii flor. aur. xii s., valent ii flor. Cam. iiiᵉ s. » R. 352, fol. 58.

1392. 3 juillet. « Magro Johanni Pipini argentario pro argento duorum sigillorum per ipsum factorum pro d̄n̄o n̄r̄o papa, vi fl. curr., valent fl. ca. v s. iiii. » (R. 1391, fol. 118. Cf. vol. 370, fol. 100.)

1393. 12 avril. « Cathaleno (de Docha) pro duabus marchis argenti per ipsum traditis magro Pipino pro faciendo unum sigillum pro d̄n̄o n̄r̄o papa, xiii flor. curr. et xvi s., valent fl. ca. xi s. xx. » (R. 1392, fol. 100.)

Si l'orfèvrerie n'avait pas de productions assez riches pour la table du souverain pontife, les officiers de la cour pontificale en étaient réduits à la vulgaire poterie d'étain : 1389. 1 septembre. « Johanni Thome et Perrino Rosseleti poteriis Avinione commorantibus pro certa quantitate potorum et vaxelle stagni, quos faciunt pro usu palacii d̄n̄i pape et pro adventu Regis, ipsis manualiter recipientibus C flor. curr., valent fl. ca. lxxxv, s. xx. » (R. 1388, fol. 186.) — » 30 septembre. « Johanni Thomacii poterio Avinion. in deductionem lii flor. auri curr. sibi

restantium ad solvendum de summa LXXII flor. auri curr. sibi debitorum pro potis et aqueriis stagni per ipsum factis pro usu palacii d͞ni pape et pro adventu Regis, ponderis IIII quintalium et LXXX librarum, ad rationem XV flor. auri curr. pro quolibet quintali, ipso manualiter recipiente, XL flor. curr., valent fl. ca. XXXIIII s. VIII. » (*Ibid.*, fol. 195 v°.)

La Broderie.

D'ordinaire la broderie et les autres branches de l'art textile tiennent, avec l'orfèvrerie, la place principale parmi les dépenses de luxe de la cour pontificale, et cela au XV° siècle aussi bien qu'au moyen âge. Malgré l'importance des commandes ou achats faits par Clément VII, je n'ai réussi jusqu'ici qu'à découvrir quatre ou cinq noms de brodeurs : « Arnaldus de Rivoli, brondarius (1384-1393) »; Guillelmus et Berninus de Frezenchis » (1379-1394); « Hugo de Besansono (1383) », enfin, « Maria de Atrebato », Marie d'Arras, qui travaille, en 1386, à un tissu destiné au livre d'heures du pape (« pro texutis per ipsam factis pro libro pontificali d. n. p. ») et qui, en 1390, exécuta des tissus destinés au harnachement des chevaux ou des mules du pape.

Les officiers attachés au garde-meuble savaient probablement soit broder, soit se servir du métier de haute lisse :

1379. 1ᵉʳ décembre. « Rogero de Molendino novo magistro folrarie d͞ni n͞ri pape pro aptando unum magnum pannum de Altrebato de mandato dicti d͞ni n͞ri et duos alios, videlicet in vera tela Emilie, de ferro et jornalibus magistrorum qui eos aptaverunt x fl. Cam. » (R. 352, fol. 29.)

Dans l'impossibilité où nous nous trouvons de publier ici le détail de ces centaines de commandes ou acquisitions, il suffira de reproduire deux ou trois documents particulièrement caractéristiques : 1383. 16 mars. « Hugoni de Besansono brodatori Avin. commoranti pro XVII tam banderiis quam penuncellis ad arma d͞ni n͞ri pape, d͞ne Regine Sicilie et d͞ni Ducis Calabrie et aliis duodecim penuncellis ad arma dicta d͞ne Regine, ac aliis

duobus penuncellis de Fassanato de Janua ad arma dicti d̅n̅i̅ Ducis predicti, LIIII flor. curr., valent XLVI flor. cam. VIII s. » (R. 356, fol. 128.) — 1387. 6 février. « Guillelmo de Frezenchis brondario pro capello dato per dominum papam in matutinis

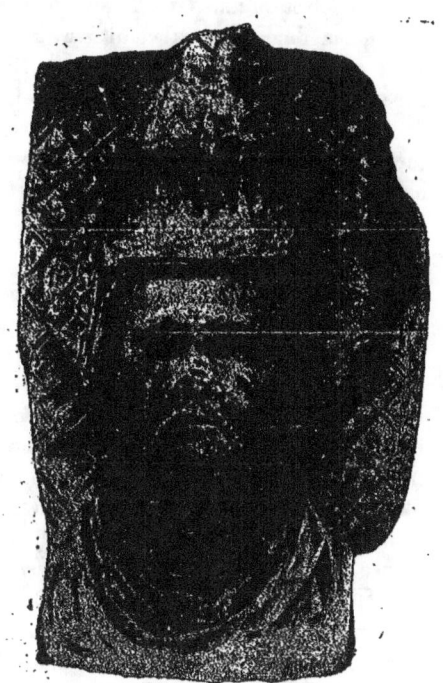

BUSTE DE CLÉMENT VII
(Musée d'Avignon.)

Nat. Domini proxime preteriti domino Regi Ludovico et perlis grossis et minutis ac aurifriziis ad hec necessariis ac factura ipsius capelli, XXXIII flor. cur. XIX s. VIII d. » (V. 363, fol. 78.)

Un chapeau rouge de cardinal coûtait infiniment moins : une quinzaine de florins (R. 351, fol. 38).

Les fourrures ne le cédaient pas en richesse aux broderies. Une dépense de 80 ou de 100 florins, pour la garniture d'un vêtement, paraissait n'avoir rien d'excessif. Je me contenterai de rapporter deux mentions de payement faites de ce chef : 1390. 10 décembre. « Johanni de Lavardone pellipario Avinion. pro una folratura unius vestis sive opelande pellium de martres quam dn̄us n̄r papa voluit dari dn̄o de Cuciaco qui nuper venit de Barbaria LXXV flor. auri. » (R. 1390, fol. 73 v°.) — 1393. 5 novembre. « Colino Legras pelipario dn̄i pape in deductionem CLIX flor. auri curr. et XVI sol. sibi debitorum pro certis folraturis grisorum et variorum per ipsum emptis pro dn̄o n̄ro papa c.xxv fl. cur. » (R. 1393, fol. 122.)

Objets de curiosité.

Les achats d'objets de curiosité tiennent une grande place dans les dépenses de ce souverain magnifique, à qui il n'a manqué, pour prendre rang entre les Benoît XII et les Nicolas V, qu'une direction de goût plus accusée dans les domaines supérieurs de l'art. En 1391, entre autres, le pape fait don au duc de Bourgogne de deux tables qui semblent avoir été ornées de marqueterie, et qui coûtèrent chacune plus de 200 florins : 1391. 22 avril. « Valentino barbitonsori Avinionensi qui moratur prope principalem, in deductionem precii cujusdam tabule ad modum mense facte de ossibus cum eschacaturis ab ipso empte et date per dn̄m papam dn̄o duci Burgundie, Cathalano de Rocha campsore Avin. pro ipso recipiente n° LXXV fl. cur̄r., valent fl. ca. II° XXXV s. XX. » — » 13 juin. « Martino Ponti et Francisco de Sancto Johanne de Florentia habitatoribus Avinion. in deductionem II° XX franch. auri eis debitorum pro una tabula facta ad modum scacorum ap ipsis empta et data per dn̄um papam dn̄o duci Burgundie, c franch. auri, valent fl. ca. CVII s. III. » — R. 1390, ff. 136 v°, 160.

Le duc reçut en outre un anneau, du prix de 375 florins d'or (Intr. 1390, fol. 146), et une aiguière d'or ornée de perles, du prix de 1,000 florins d'or (Ibid., fol. 134).

En voyage, le pape emportait une sorte d'ombrelle gigantesque, un pavillon, disent les documents, qui semble avoir été parsemé d'étoiles : 1390. 16 novembre. « Petro Boyssandi clerico servientum armorum dñi pape pro stellis quas fecit poni in papilione dñi pape, et uno famulo qui semper fuit ad portandum dictum papilionem dum dnus nr papa fuit extra Avinionem v flor. curr., valent fl. ca. III s. VIII. » (R. 1390, fol. 63.)

De toute cette pompe, de tous ces efforts d'artistes dont quelques-uns ont brillé au premier rang, que reste-t-il aujourd'hui? Quelques bustes mutilés, quelques inscriptions frustes, un sceau, un « agnus Dei », un missel, dispersés dans les collections de l'Europe. En attendant qu'il soit possible de réunir ces reliques, de reconstituer à l'aide des monuments le tableau d'une activité si féconde, il m'a paru utile de montrer du moins quel appoint considérable les archives peuvent apporter à une entreprise si intéressante.

<div style="text-align:right">Eugène Müntz.</div>

Explication des gravures dans le texte et des planches qui accompagnent cet article. — La première de nos gravures reproduit le buste du bienheureux Pierre de Luxembourg d'après le marbre conservé au musée Calvet. La planche IV est le fac-similé d'une gravure publiée par les Bollandistes (*Acta Sanctorum, Propyleum Maii,* 1685, représentant le mausolée de Clément VII, tel qu'il existait autrefois dans l'église des Célestins. De ce mausolée, il ne subsiste plus que la tête mutilée, conservée au musée Calvet et reproduite ci-dessus. Dans sa livraison de novembre 1887, la *Gazette des Beaux-Arts* a consacré une étude spéciale au mausolée de Clément VII. Enfin la gravure placée ci-dessus reproduit le buste du même pape, d'après le marbre du musée Calvet.

Monumentum Clementis in sua obedientia Papæ VII. Avenione apud Cælestinos

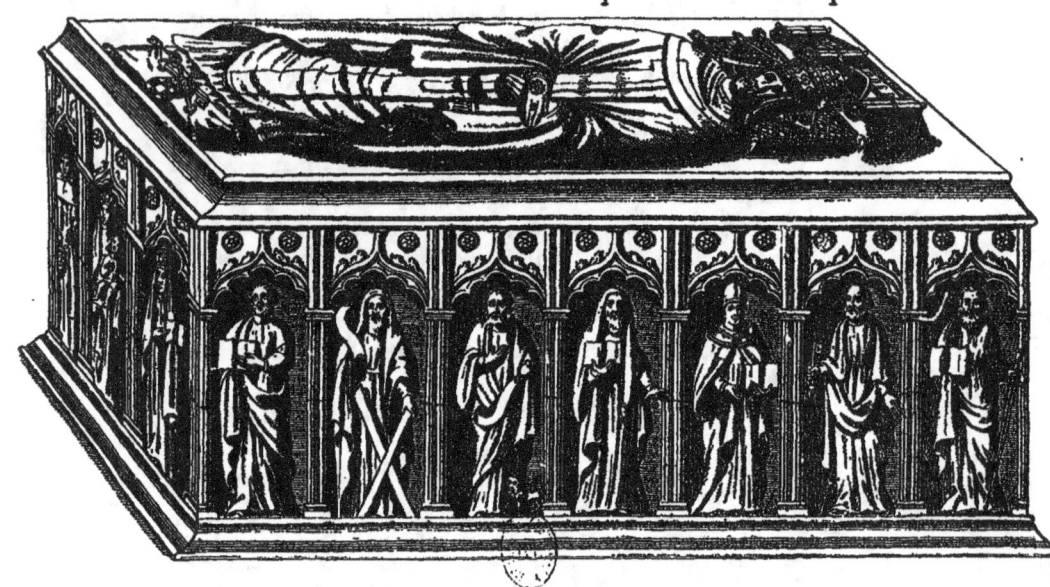

MAUSOLÉE DE CLÉMENT VII, AUTREFOIS DANS L'ÉGLISE DES CÉLESTINS, A AVIGNON
(Fac-similé de la gravure des Bollandistes).

Original en couleur
NF Z 43-120-8

ERNEST LEROUX, Éditeur
28, rue bonaparte, 28

RECUEIL
D'ARCHÉOLOGIE ORIENTALE

par

CH. CLERMONT-GANNEAU
CORRESPONDANT DE L'INSTITUT
DIRECTEUR-ADJOINT À L'ÉCOLE DES HAUTES-ÉTUDES

LE RECUEIL D'ARCHÉOLOGIE ORIENTALE publié par M. Clermont-Ganneau, paraît par fascicules de cinq feuilles in-8 avec planches et gravures. 5 fascicules forment un volume. — Chaque fascicule se vend 5 francs.

On souscrit au volume complet à recevoir franco (par fascicules ou par volume) au prix de 20 francs. — La publication du volume terminée, le prix en sera porté à 25 francs.

FASCICULE IV (paraîtra dans quelques jours).

FEUILLET DE CONCHES
HISTOIRE DE L'ÉCOLE ANGLAISE DE PEINTURE
JUSQUES ET Y COMPRIS SIR THOMAS LAWRENCE ET SES ÉMULES
Un beau volume in-8 de 600 pages 12 fr.

E. DE SAINTE-MARIE
MISSION A CARTHAGE
OUVRAGE PUBLIÉ SOUS LES AUSPICES DU MINISTÈRE DE L'INSTRUCTION PUBLIQUE
Un volume gr. in-8, richement illustré 15 fr.

CH. E. DE UJFALVY
L'ART DES CUIVRES ANCIENS
AU CACHEMIRE ET AU PETIT THIBET
Un beau volume gr. in-8, illustré de 67 dessins originaux 15 fr.

www.ingramcontent.com/pod-product-compliance
Lightning Source LLC
Chambersburg PA
CBHW030122230526
45469CB00005B/1750